学一百通

中国画基础技法丛书·写意花鸟

兰谱

LANPU

伍小东◎著

ZHONGGUOHUA JICHU JIFA CONGSHU·XIEYI HUANIAO

广西美术出版社

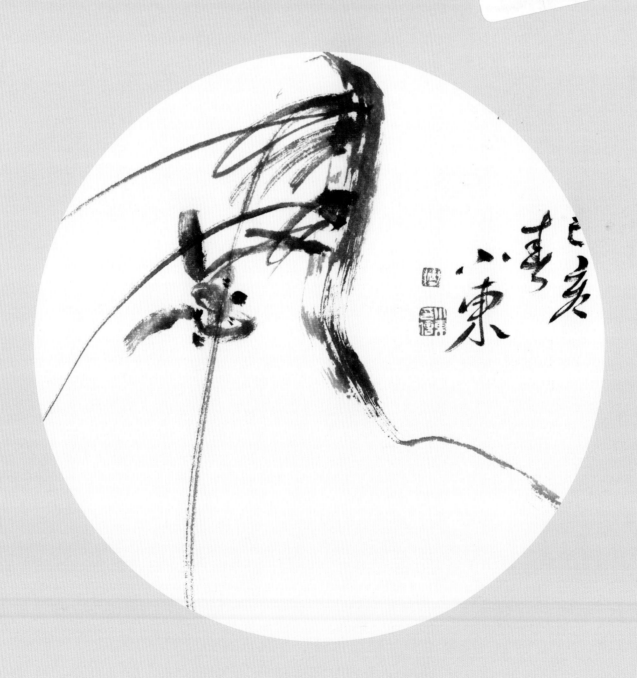

序

 中国画，特别是中国花鸟画是最接地气的高雅艺术。究其原因，我认为其一是通俗易懂，如牡丹富贵而吉祥，梅花傲雪而高雅，其含义妇孺皆知；其二是文化根基源远流长，自古以来中国文人喜书画，并寄情于书画，书画蕴涵着许多文化的深层意义，如有梅、兰、竹、菊清高于世的"四君子"，有松、竹、梅"岁寒三友"！它们都表现了古代文人清高傲世之心理状态，表现人们对清明自由理想的追求与向往也。为此有人追求清高，也有人为富贵、长寿而孜孜不倦。以牡丹、水仙、灵芝相结合的"富贵神仙长寿图"正合他们之意；想升官发财也有寓意，画只大公鸡，添上源源不断的清泉，为高官俸禄，财源不断也。中国花鸟画这种以画寓意，以墨表情，既含蓄表现了人们的心态，又不失其艺术之韵意。我想这正是中国花鸟画得以源远而流长，喜闻而乐见的根本吧。

 此外，我国自古以来就有许多学习、研读中国画的画谱，以供同行交流、初学者描摹习练之用。《十竹斋画谱》《芥子园画谱》为最常见者，书中之范图多为刻工按原画刻制，为单色木板印刷与色彩套印，由于印刷制作条件限制，与原作相差甚远，读者也只能将就着读画。随着时代的发展，现代的印刷技术有的已达到了乱真之水平，给专业画者、爱好者与初学者提供了一个可以仔细观赏阅读的园地。广西美术出版社编辑出版的"中国画基础技法丛书——学一百通"可谓是一套现代版的"芥子园"，是集现代中国画众家之所长，是中国画艺术家们几十年的结晶，画风各异，用笔用墨、设色精到，可谓洋洋大观，难能可贵，如今结集出版，乃为中国画之盛事，是为序。

<div align="right">

黄宗湖教授

2016年4月于茗园草

作者系广西美术出版社原总编辑

广西文史研究馆书画院副院长

</div>

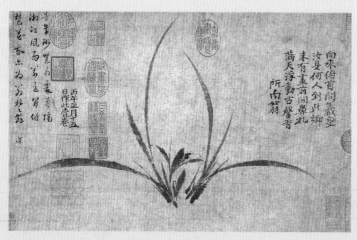

郑思肖　墨兰图　25 cm×42.4 cm

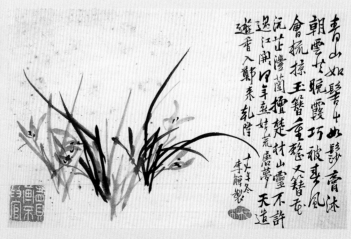

李鱓　兰花　26 cm×40.9 cm

一、兰花与文人墨客

兰花是中国传统名花，更是中国文人墨客最喜爱和热衷表现的花卉题材，其香幽清远，有"香祖""国香"之称。我们习惯上所说的兰花，主要是说"中国兰"，也就是指植物学的地生兰，如春兰、蕙兰、建兰、墨兰和寒兰等，也有"国兰"之说。中国兰与有"热带兰"之称的洋兰不同，洋兰主要是泛指分布于热带、亚热带高湿多雨地区的兰科植物。洋兰花大色艳，而中国兰娇小清丽、素雅秀逸，花色多为浅绿色和浅黄色，还有少部分的浅粉、紫红和粉白色，一年四季都有相继而开的兰花品种。从中国兰的叶子、花型、香色均反映出中国人的审美喜好和审美标准。

先秦旧籍《孔子家语》中有"君子博学深谋而不遇时者，众矣，何独丘哉？且芝兰生于深林，不以无人而不芳；君子修道立德，不为穷困而败节"，也有"与善人居，如入芝兰之室，久而不闻其香，即与之化矣"来形容兰花的高洁品质。

孔子以兰喻己，托辞于香兰，作《猗兰操》。汉蔡邕作引文"隐谷之中，见芎兰独茂。喟然叹曰：夫兰当为王者香，今乃独茂，与众草为伍"。又有唐韩愈补录轶文"兰之猗猗，扬扬其香。不采而佩，于兰何伤"。都以兰为君子自比，为独茂于"隐谷"之"芎兰"，把兰花的品性给予了具有独立操守的定调。

楚人屈原《九歌·少司命》："秋兰兮麋芜，罗生兮堂下。绿叶兮素华，芳菲菲兮袭予。夫人兮自有美子，荪何以兮愁苦？秋兰兮青青，绿叶兮紫茎。满堂兮美人，忽独与余兮目成。"以兰比喻生命的美好与昌盛。《九歌·礼魂》中"成礼兮会鼓，传芭兮代舞，姱女倡兮容与。春兰兮秋菊，长无绝兮终古"是对祭祀礼毕送神的赞叹。屈原所说的秋兰、春兰，我们虽然不敢确定为我们现在大家所认可的兰花，但《离骚》的"纫秋兰以为佩""时暧暧其将罢兮，结幽兰而延伫"之兰花，一种可表示为洁身自好、花叶有香的"香草"是可以肯定无疑的。"兰"与生命对应着美好与长久，是对人文精神和审美的寄托之物。

对于"兰"的使用和歌咏，南北朝时有替父从军的巾帼英雄花木兰以"兰"为名；唐时有王勃《春庄》的"山中兰叶径，城外李桃园。岂知人事静，不觉鸟声喧"，李世民《芳兰》的"春晖开紫苑，淑景媚兰场。映庭含浅色，凝露泫浮光。日丽参差影，风传轻重香。会须君子折，佩里作芬芳"，李白《孤兰》的"孤兰生幽园，众草共芜没"以及《小幽山》的"幽兰香风远，雅桂甜雨近"；宋时有苏轼《题杨次公春兰》的"春兰如美人，不采羞自献"。

可以说，由唐宋起，写兰、咏兰、画兰，已经成了文人雅士标榜的时尚。兰除了成为文人骚客的比兴歌赋的对象外，还在画家的手中化成了那笔迹疏简、画意深远的水墨形象。从绘画史料看，现藏于北京故宫博物院的南宋画家赵孟坚所作的《墨兰图》是现存最早的画兰名作。赵孟坚所作的《墨兰图》可以说开启了文人画家墨式兰花的图样。

元代，以"兰"为主题进行绘画表现也频频出现，由于元代特殊的政治环境，画兰作品也因此被文人画家赋予了特定的隐喻。元代画坛中，最具有代表性的兰花画作是郑思肖的《墨兰图》，他画的无根兰花，意在无土之花。此时有李衎、赵孟頫、赵雍等画兰能手。

明代以兰为题材画兰者，有文徵明、仇英、周天球、徐渭、孙克弘、马守真、薛素素等名家。

清代有名家皆擅长画兰，尤有名气者，如朱耷、石涛、汪士慎、金农、郑燮、罗聘、虚谷、赵之谦、任伯年、吴昌硕等大家，他们的兰花各呈形象，为后世之楷模。

近现代齐白石、潘天寿、李苦禅等也画得一手的好兰。

当代，"幽兰香风远"的兰花依然是文人墨客所喜好的绘画创作题材，而且"兰"也由文人的起居雅室进入了平常人家。

至此，经千年的文化造就，"兰"已经成为中国人的文化符号被广泛地运用，犹如汉字一样常与其他绘画物象搭配组合。兰花与竹子相配，或与梅花相配，均可取名为《双清图》。在中国画史中"梅、兰、竹、菊"合称为中国画花卉题材中的"四君子"，其画境多喻示为孤芳、自香、野逸、出世、纯洁、幽远等。

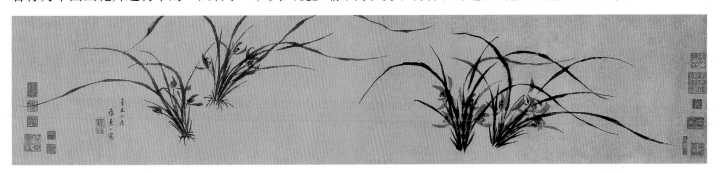

薛素素　兰花图　20.3 cm×136.6 cm

二、兰花画法

（一）兰叶的形象及画法

在画兰叶过程中，用笔提、按、转、折还得体现出兰叶的基本形象，用笔引势作画线条的要点还得归于"兰"。线条的交叉，以及画兰的破、立，对应着画兰叶的画诀"交凤眼""破凤眼"等；线条的长短、曲直相互交替交叉，丰富多变，是训练线条表现的极好手段，也是中国花鸟画经典教学法中的重要内容。

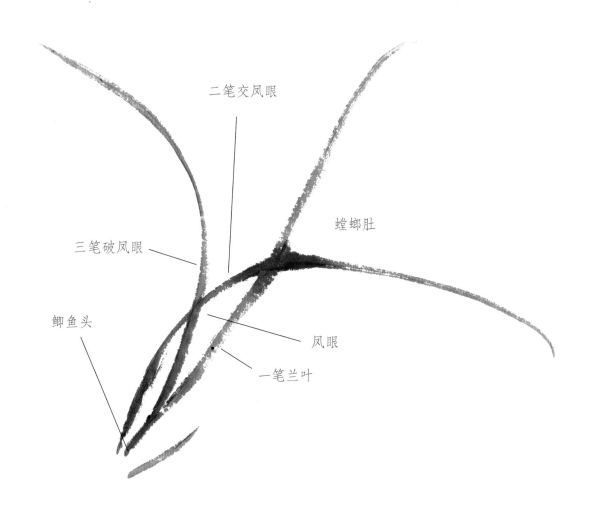

二笔交凤眼

螳螂肚

三笔破凤眼

卿鱼头

凤眼

一笔兰叶

兰花实物照

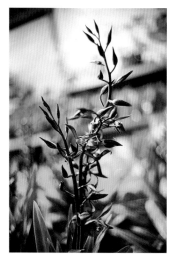 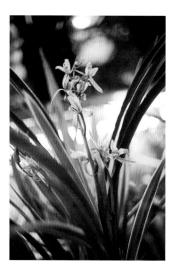 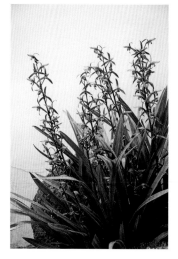 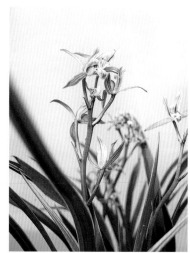

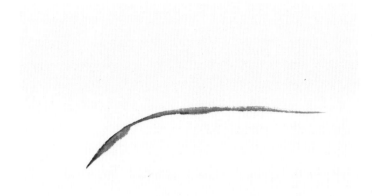

第一笔布势，由左向右，可使用中锋，也可拖笔运行，要有书法所说的"横如千里阵云"之势。

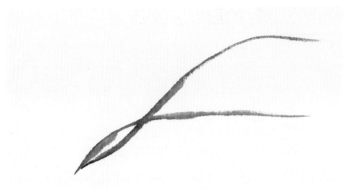

二笔交凤眼，这是最经典的二笔互交凤眼式画兰叶法。

三笔破凤眼，这是画兰叶最经典的三笔法式。

第四笔调整，是为了使兰叶形象丰富饱满起来。

继续添加兰叶，并适当画几笔短兰叶，破掉只有单一的长线条兰叶，使画面线条有长短的节奏。

画兰叶的要点就是破和立，复加的任何一笔都要求体现在破原来的形象上，每条线之间都不能有平行、长短相同的感觉，要使其创立出新的艺术形象。

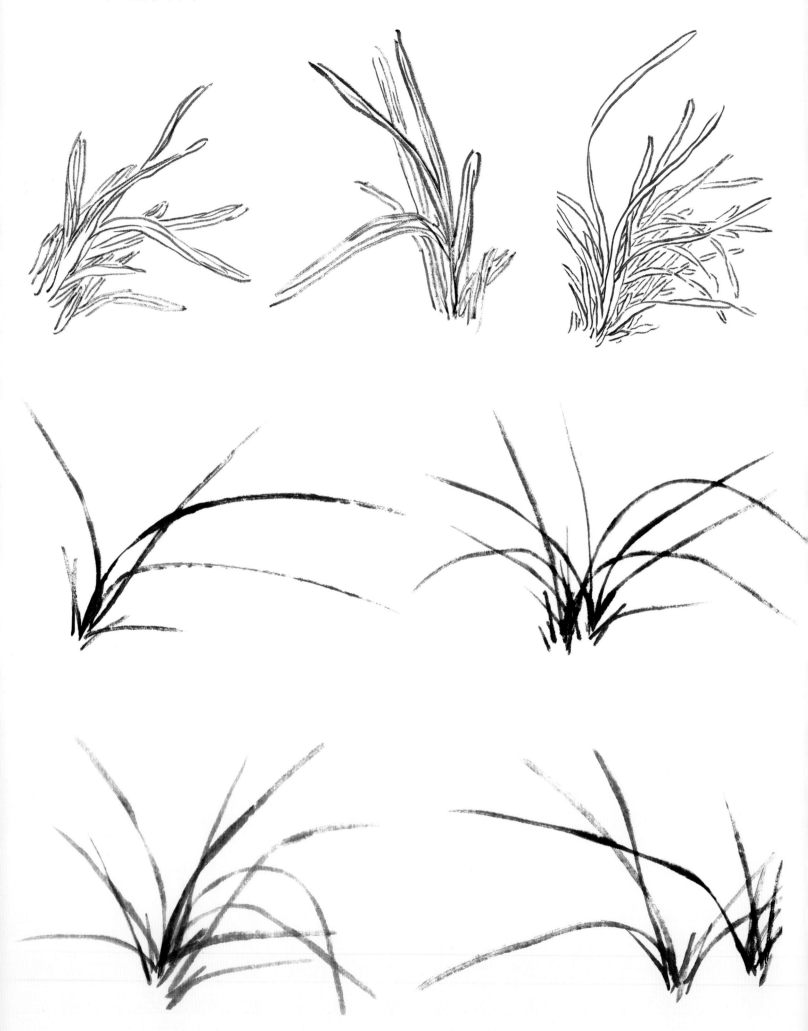

不同兰叶的形象

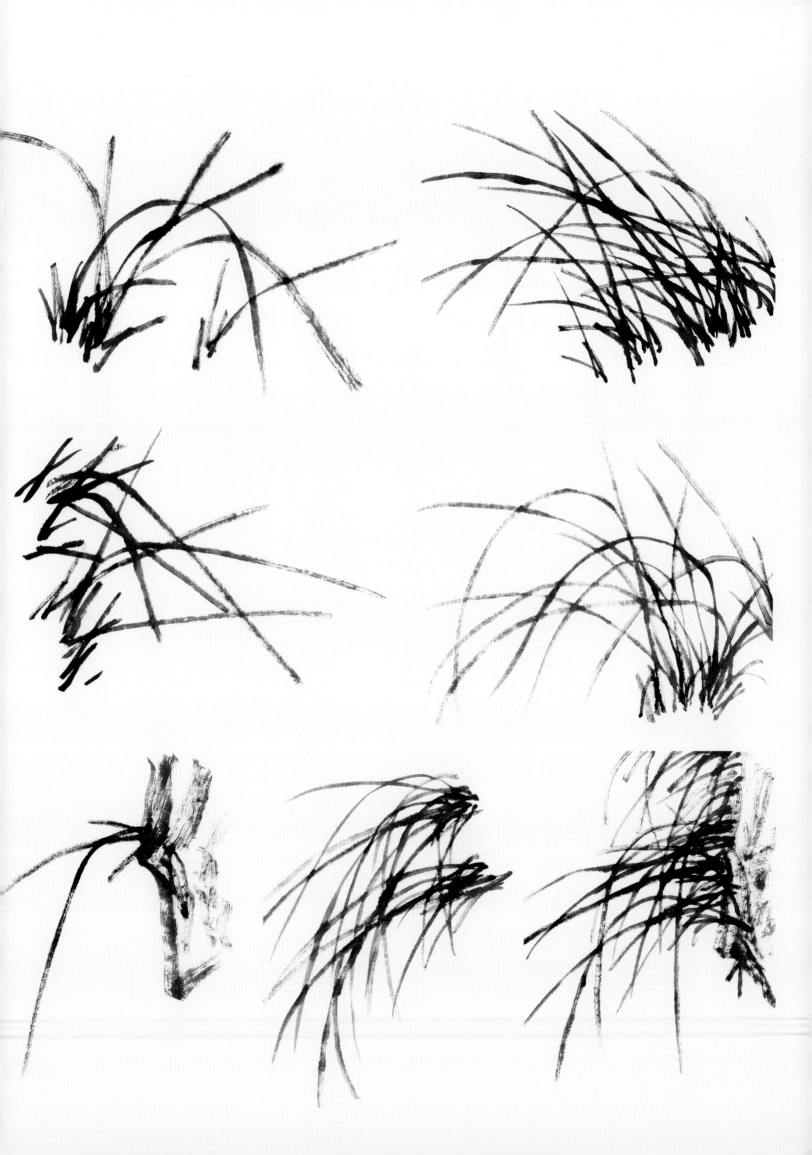

（二）花头的形象及画法

兰花的花朵有六瓣一蕊，分为三轮。

1.最外面一轮是形状相似的三片萼片，称为"外三瓣"。外三瓣正上方的一瓣为中萼片，称"主瓣"，也称"顶萼"或"顶"；处于花朵左右两侧对称的两瓣为侧萼片，称为"副瓣"，也称"肩萼"或"肩"。外三瓣的瓣形像梅花瓣的称为"梅瓣"，像荷花瓣的称为"荷瓣"，像水仙瓣的称为"水仙瓣"。

2.中间一轮三片萼片俗称"内三瓣"。内三瓣上方两片分别位于主瓣与左右副瓣之间的花瓣，称为"捧瓣"，也常称"左捧""右捧"。捧瓣下方有一形似唇舌的花瓣，称为"唇瓣"或"舌"。

3.最里面一轮，从花型视觉上看最近的一瓣（正面看开放花的中心处，全开或半开时的最里层）称为"柱蕊"（也有人称为"蕊柱"），也称"鼻"，"柱蕊"与"唇瓣"相对并处于上方，是雌雄同体组成的花蕊。

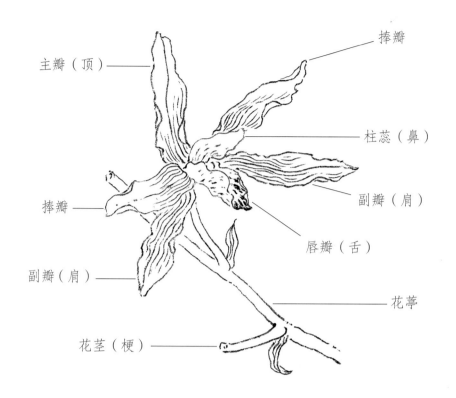

主瓣（顶）　捧瓣　柱蕊（鼻）　副瓣（肩）　唇瓣（舌）　花葶　捧瓣　副瓣（肩）　花茎（梗）

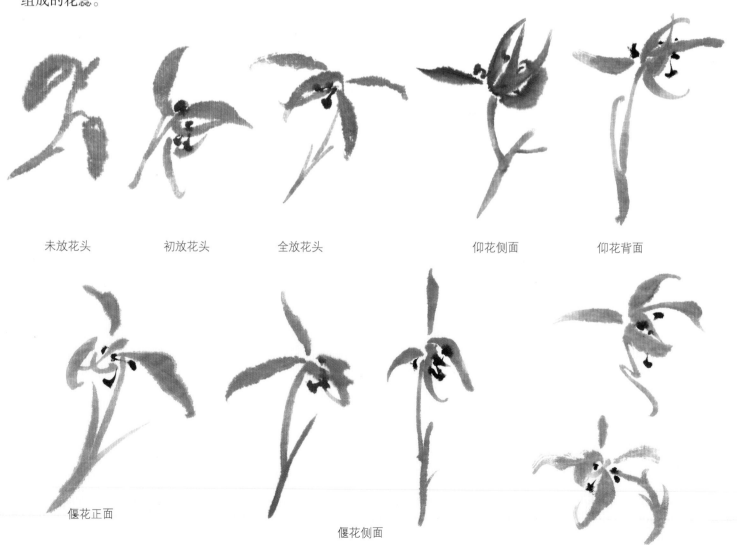

未放花头　　初放花头　　全放花头　　仰花侧面　　仰花背面

偃花正面　　偃花侧面

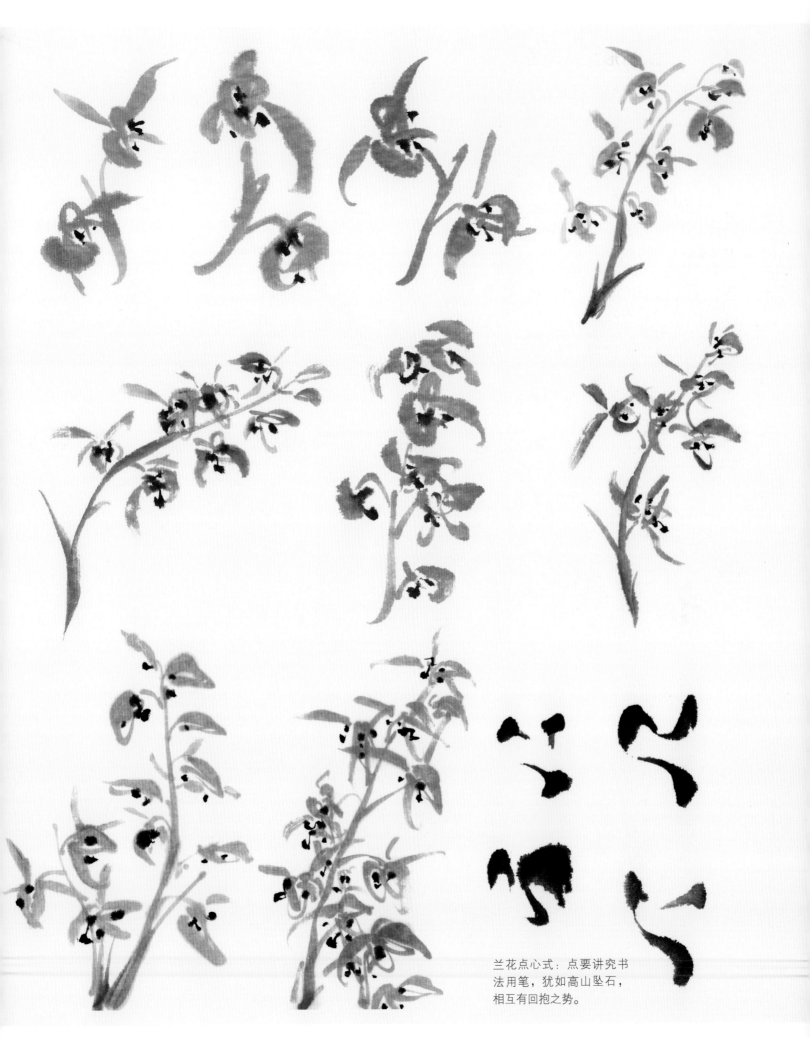

兰花点心式：点要讲究书法用笔，犹如高山坠石，相互有回抱之势。

兰花点心式：点要讲究书法用笔，犹如高山坠石，相互有回抱之势。

三、兰花的画法与步骤分析

　　画兰花，通常有两种方式，其一为先画兰叶后加花头，这种方式为常用的方式，花头顺着兰叶的走势添加，部分花头可藏于叶子中；其二为先画花头后画兰叶，这种方式主要突出花头，也有利于明确走势，兰叶可根据走势酌情添加。

步骤一：先画兰叶定出主势，注意兰叶的长短穿插和线条的引势走向。

步骤二：在兰叶主势由左向右展开的基础上，添加一片由右往左的兰叶，把原主势转分往左，使画面左右平衡。

步骤三：添加花头，数量可按画面需要酌情添加。注意画出的兰花花瓣要顺应兰叶之势，并形成左右顾盼之态。

步骤四：基本画好兰叶与花头后，添上一块石头，把画境表现出来。这里需注意的是，作画无定法，也可先画石头再画兰花，这只是作画的步骤程序而已，但布势创造艺术形象才是画的经营之要求。

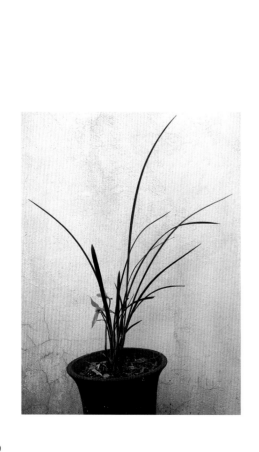

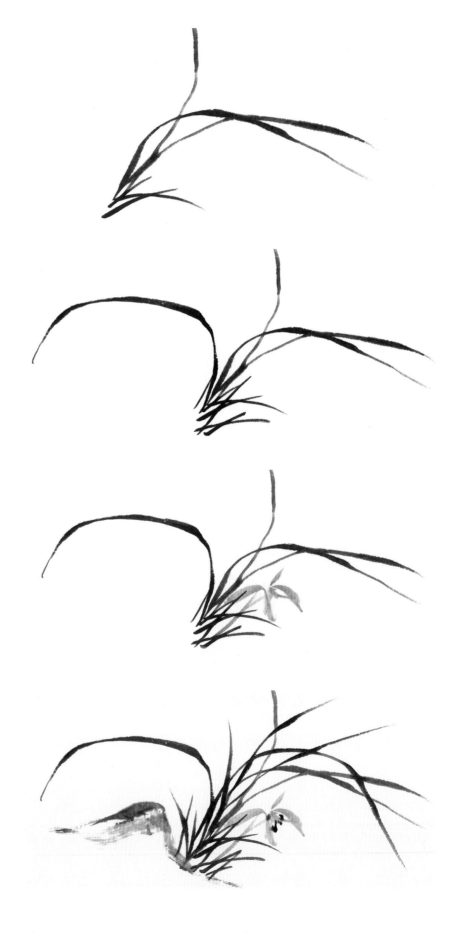

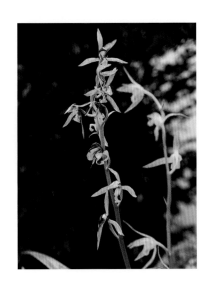
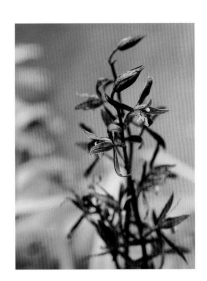

步骤一：先画出花头定出主体，注意应有开放程度不一样的花头。

步骤二：顺着花头的走势添加兰叶，完成叶与花的基本组合。

步骤三：画出一片向左上方伸展的兰叶，把势由右向左铺开。

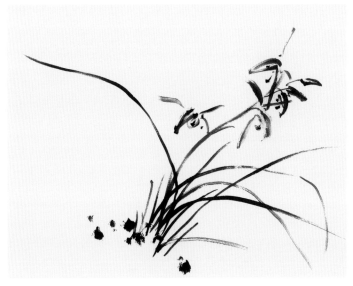

步骤四：为使画面兰花形象显得婀娜多姿，继续调整画面，添加若干长短线条的兰叶，形成长短、曲直、刚柔的对比，同时也加强兰叶的走势，使其布局、布势及画面形象达到立意要求，以至完成作品。

四、兰花创作步骤

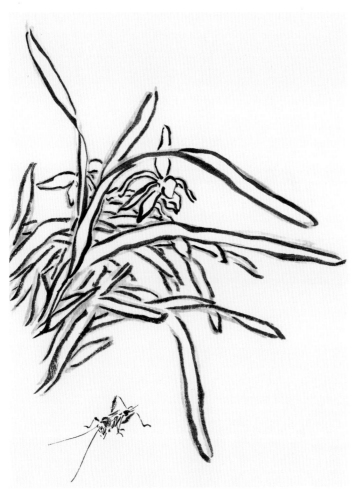

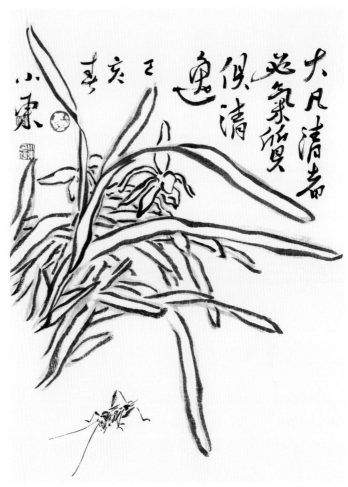

步骤一：用墨以白描双勾的手法画出兰叶。

步骤二：仍用墨以白描双勾的手法添画花头。

步骤三：继续添加兰叶，以此来增加花与叶的层次。

步骤四：用藤黄调石青复勾兰叶和花头的边缘线，使画面的视觉效果更丰富，且具有色彩感。

步骤五：在画面的左下角添加蟋蟀，使画面的画意和画境更明确化。

步骤六：最后题款、盖印，完成作品的创作。

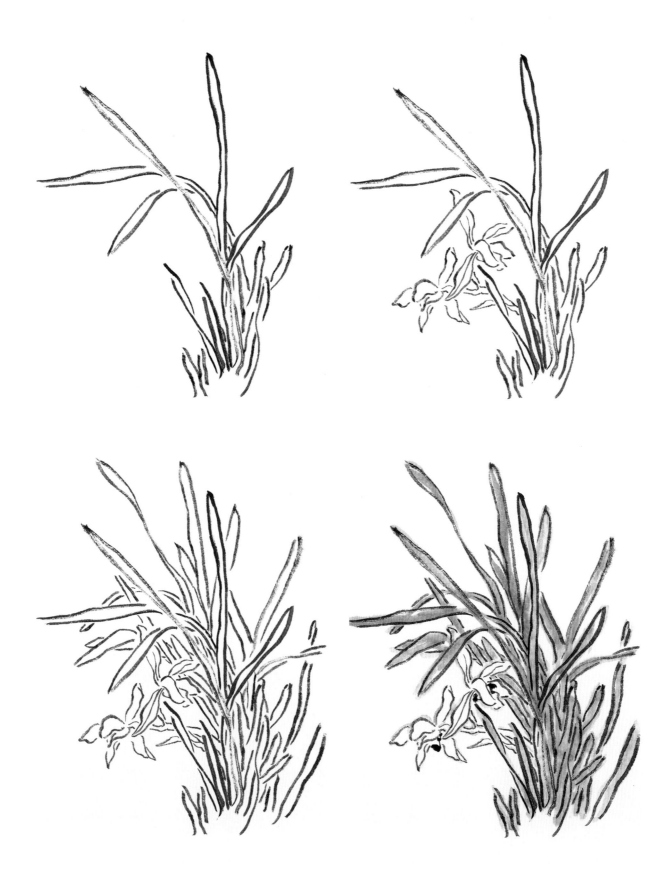

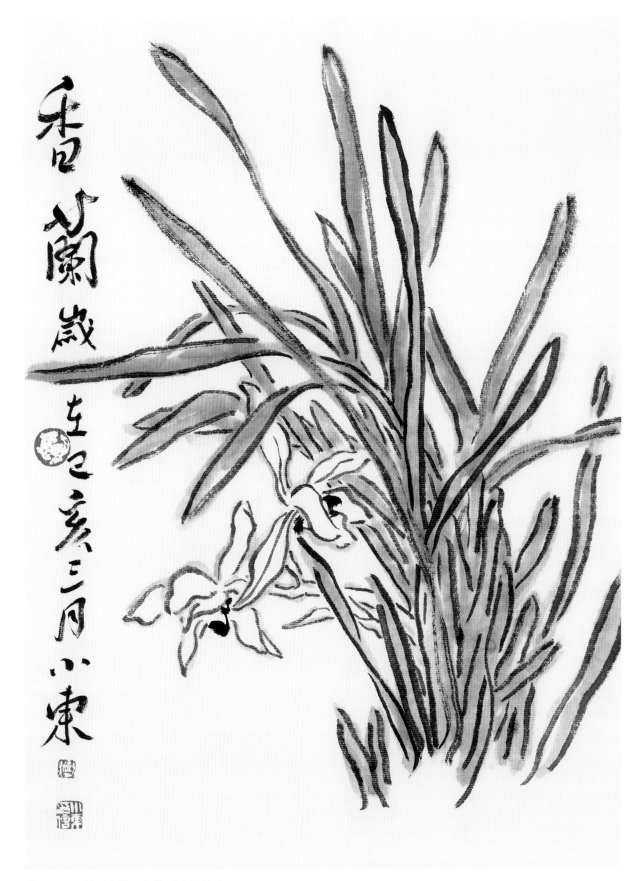

步骤一：用墨以白描双勾的手法画兰叶。

步骤二：顺着画面的走势，用墨以白描双勾的手法添画花头。

步骤三：继续添加兰叶，以此来增加画面的层次。

步骤四：用藤黄调石青染兰叶和复勾花头的边缘线。注意染兰叶的颜色要有浓淡变化，局部可留些白。

步骤五：最后题款、盖印，完成作品的创作。

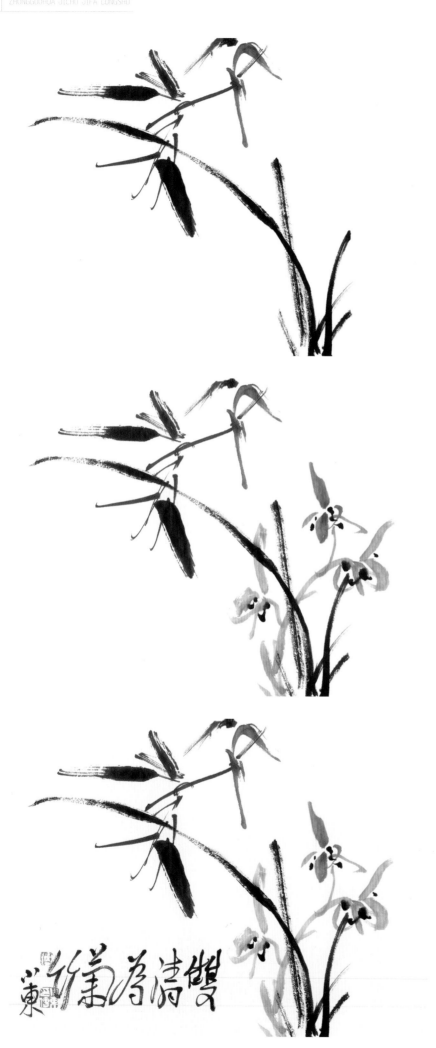

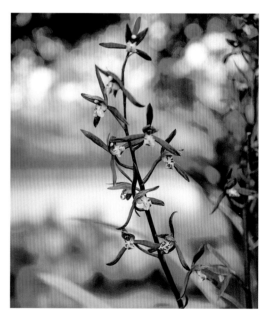

步骤一：先以浓墨画出竹子，使其势由右上往左下走；然后继续用浓墨画出兰叶，使其势从右下往左上走；两者的走势都往左，形成一个主势。

步骤二：用笔调和石绿，然后笔尖点少许胭脂画出花头，再用浓墨点出花蕊。竹子和兰叶的走势均往左，为使画面走势左右平衡，因此花头的势宜往右边走。

步骤三：最后题款、盖印，完成画作。

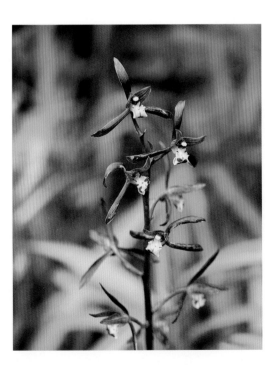

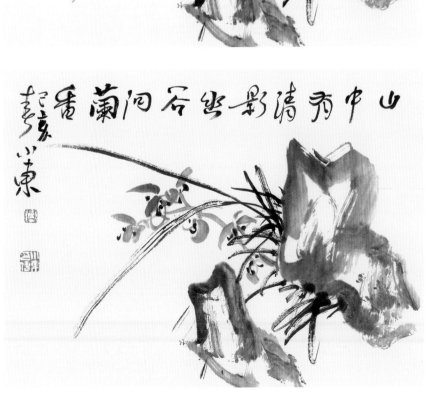

步骤一：以淡墨画出一大一小的两块石头，此为开局，用以稳定画面的大势。

步骤二：在右边的石头上以浓墨添加兰叶，把势引向画面的空白处，加强主势的走向。

步骤三：用胭脂调少许石青添画花头，用浓墨点出花蕊。最后题款、盖印，完成画作。

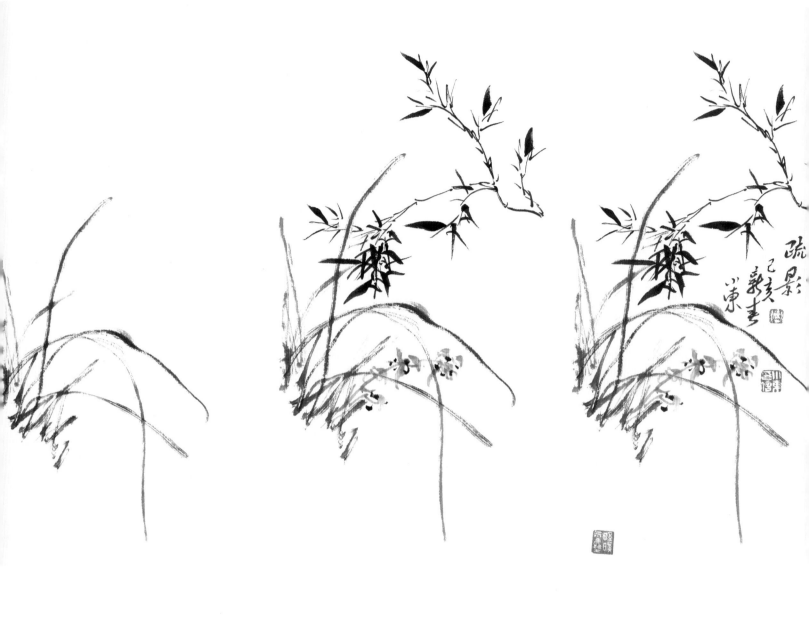

步骤一：先以浓墨干笔画出兰叶，注意兰叶的走势，从左边往右边铺引笔势。

步骤二：以赭石调墨顺兰叶之势画上花头，花头要有左右顾盼呼应之形态，随后以浓墨点出花蕊，并添加竹子，使画面形象丰富。

步骤三：最后题款、盖印，完成画作。

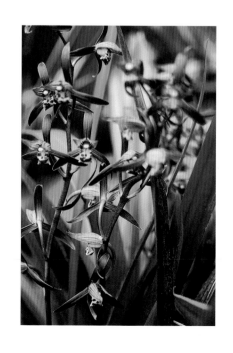

步骤一：先用淡墨画出石头的基本形，再用浓墨调整局部，使石头有立体感。

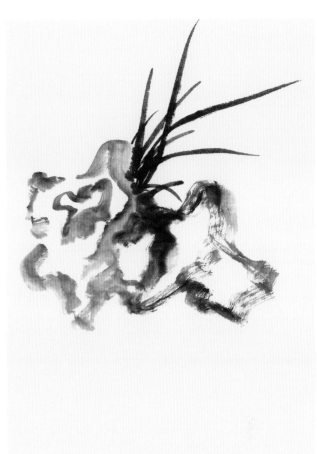

步骤二：趁着石头的墨半干之时，以浓墨画兰叶，使石头边缘的墨色与兰叶的墨色交融，具有墨韵的感染力。

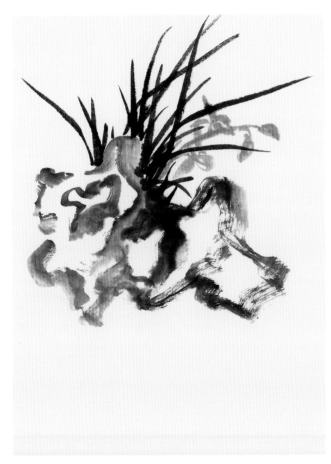

步骤三：以藤黄调石青加少许淡墨画出花头，并视花头的布势需要继续添加兰叶来调整画面。

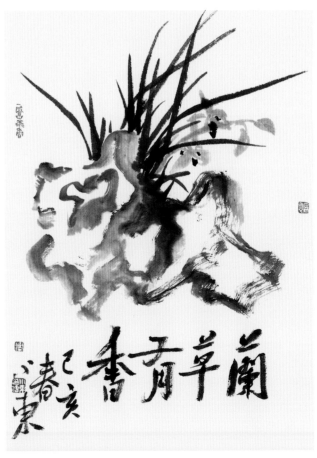

步骤四：最后以浓墨点出花蕊，并题款、盖印，完成作品。

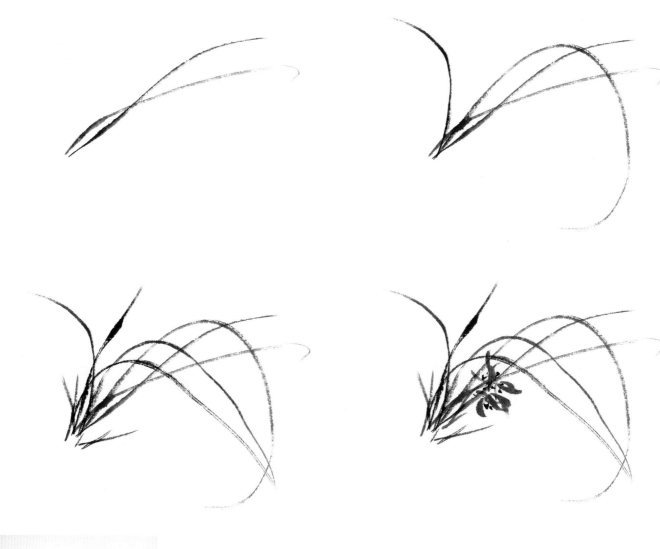

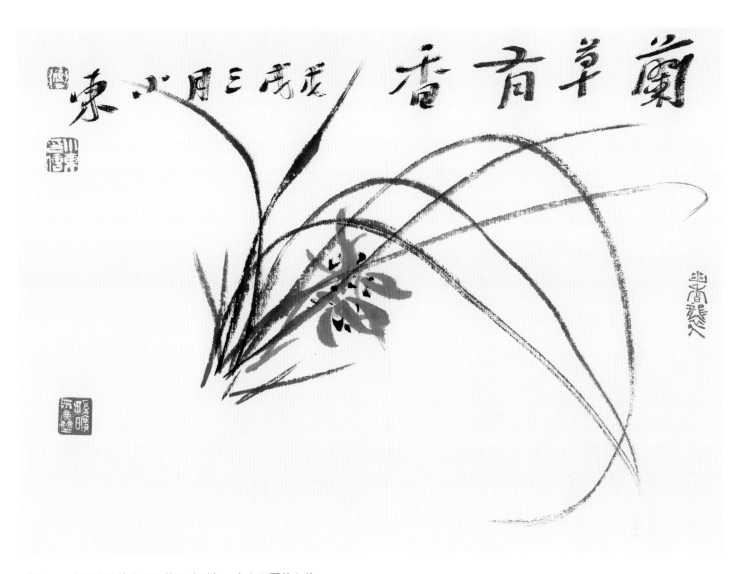

步骤一：先画出两笔交凤眼的兰叶形象，定出画面的主势。

步骤二：顺着主势画出第三笔破凤眼的兰叶，然后画出一片向左伸展的兰叶，把主势转分向左，使画面的势左右平衡。

步骤三：继续加兰叶，注意要有长短之叶，使画面线条有长短节奏，也使兰叶形象更加丰富。

步骤四：用胭脂调石绿加少许墨画出花头，注意画出的花头要顺应兰叶之势，再用浓墨点出花蕊。

步骤五：依画面的横向展开之势，在画面上方横向题款，并盖印，完成作品。

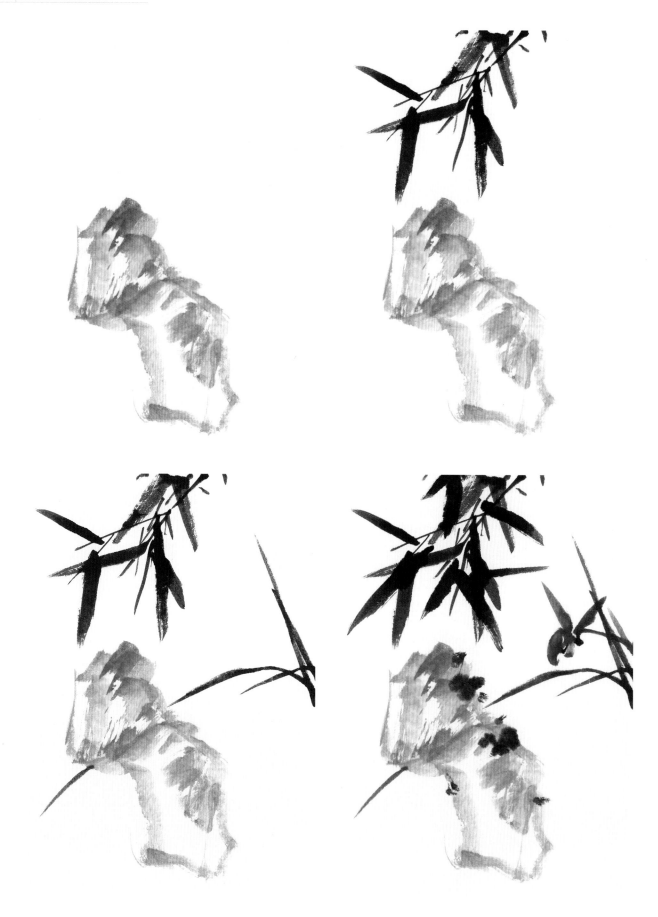

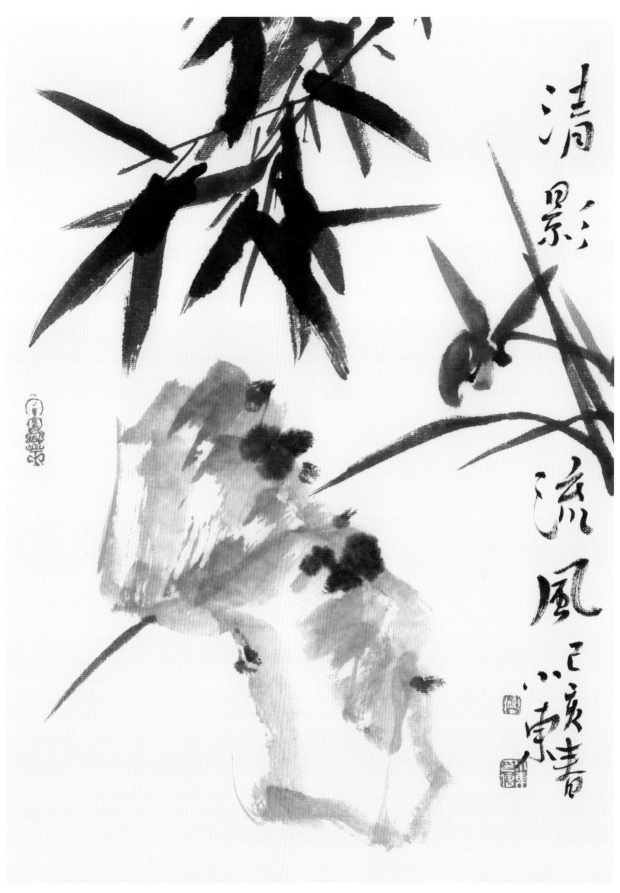

步骤一：先用赭石调淡墨加少许石青画出石头的基本形。

步骤二：用浓墨在画面上方画出下垂的竹叶。

步骤三：继之以浓墨由右边往左边和上边出笔画出兰叶。

步骤四：视画面需要继续添画几笔竹叶，以丰富竹叶之形。以淡墨调藤黄加少许石青画出花头，以浓墨点出花蕊和石头上的苔点。

步骤五：最后题款、盖印，完成作品。

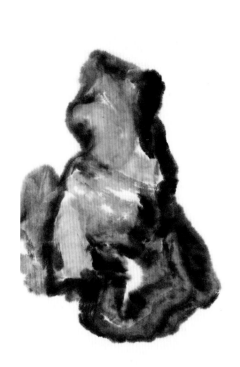

步骤一：以浓墨破淡墨的方法画出石头的基本型，定下画面的大势。

步骤二：用浓墨在石头的右边画出兰叶。

步骤三：用藤黄调少许石青和淡墨画出花头，用浓墨点出花蕊。

步骤四：调整画面，继续用浓墨添加兰叶，使画面丰富起来。

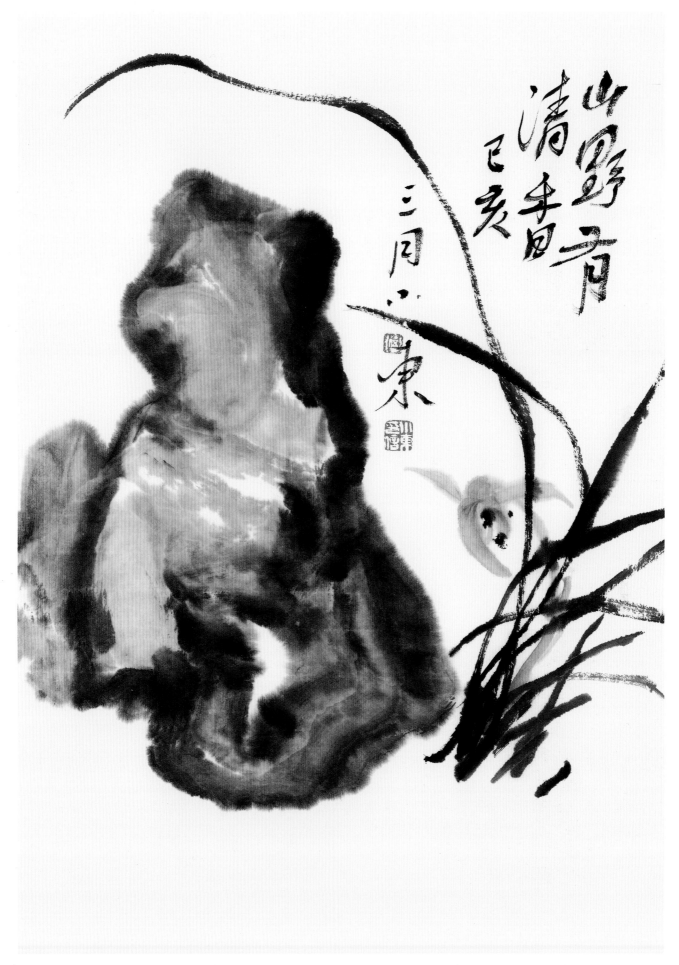

步骤五：最后题款、盖印，完成作品的创作。

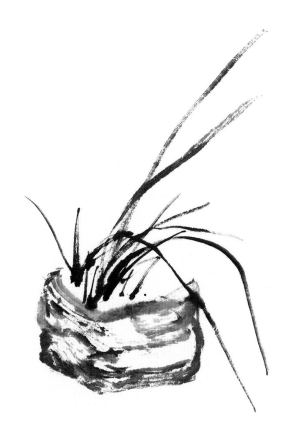

步骤一：先用笔调出淡墨，然后笔尖点少许浓墨，以散锋卧笔画出陶罐的形象。

步骤二：用浓墨画出兰叶，使其从陶罐中长出。

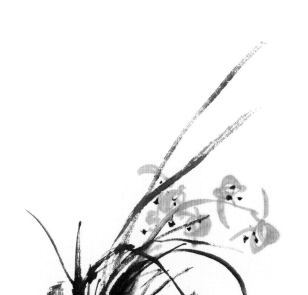

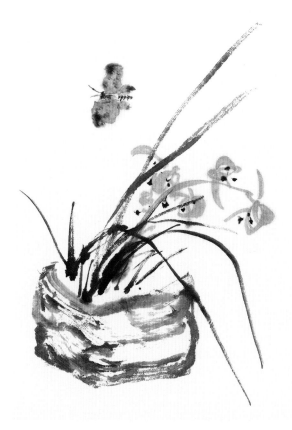

步骤三：用藤黄调少许石青和淡墨画出花头，用浓墨点出花蕊。

步骤四：继续用藤黄调少许石青和淡墨画出蝴蝶，使画面的意象明确起来。

步骤五：最后题款、盖印，完成作品的创作。

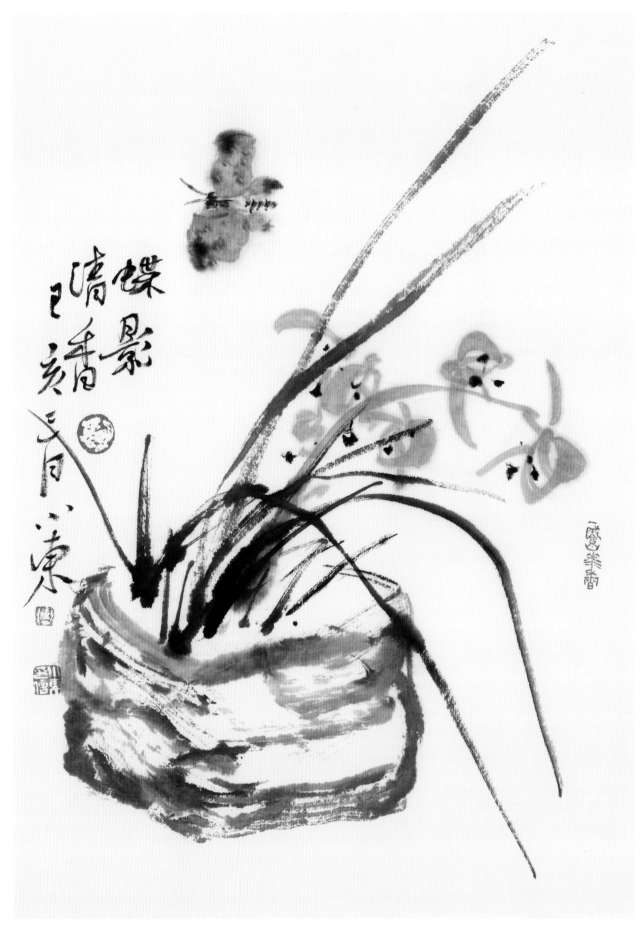

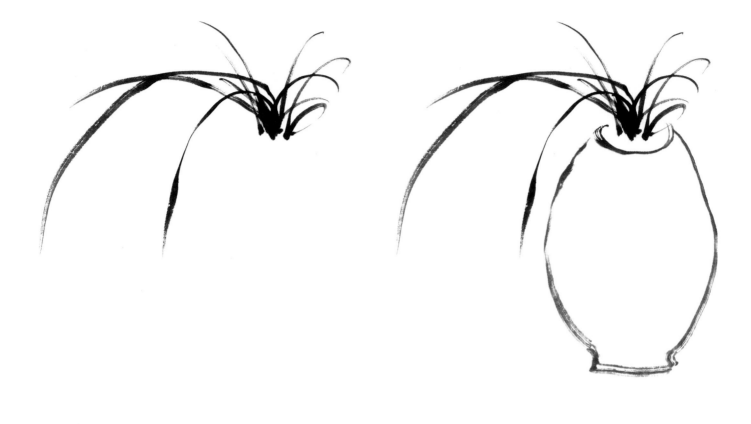

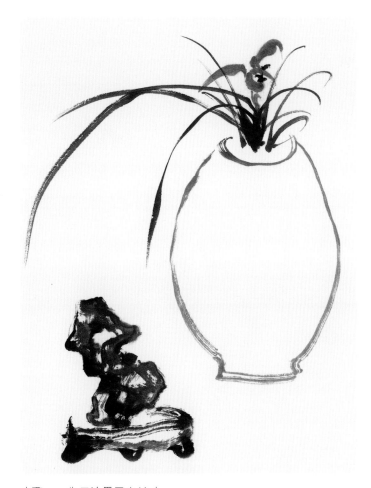

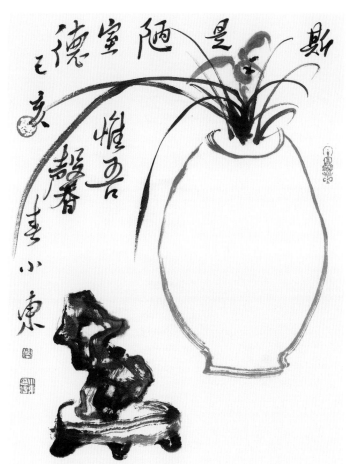

步骤一：先用浓墨画出兰叶。

步骤二：接着在兰叶的下边画出瓷罐，使兰叶从罐中长出。

步骤三：用淡墨调藤黄和石青画出花头，并用浓墨点出花蕊。

步骤四：用浓墨调少许石青在画面左下角添画一块小寿石。

步骤五：用浓墨干笔画托住寿石的底座。

步骤六：最后题款、盖印，完成画作。

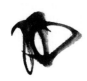

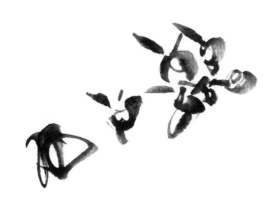

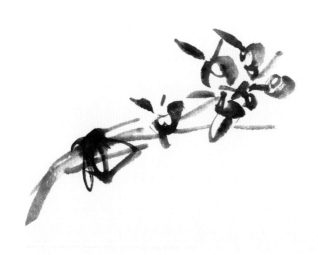

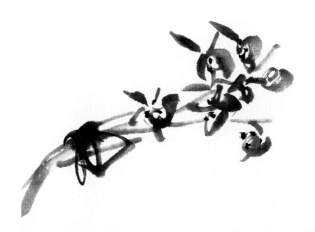

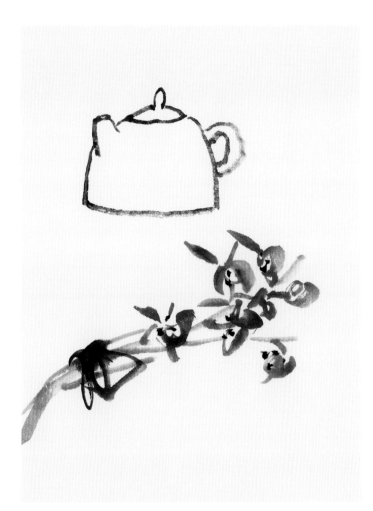

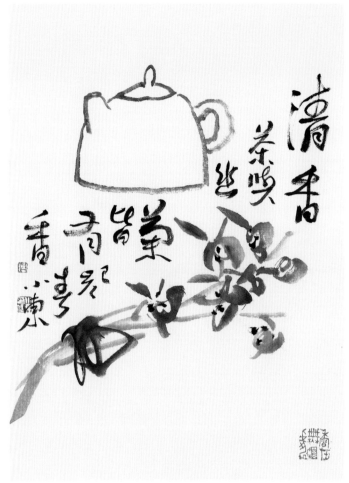

步骤一：先以浓墨画出捆扎在兰花上的草绳。

步骤二：用淡墨笔尖点少许浓墨画出花头，使花头有浓淡墨色的变化。

步骤三：用淡墨画出兰花的花茎，使之穿过草绳连接花头。

步骤四：用浓墨点出花蕊。至此，完成兰花的形象。

步骤五：根据画面立意的要求，用淡墨在兰花的上方添画一个茶壶。

步骤六：最后题款、盖印，完成画作。

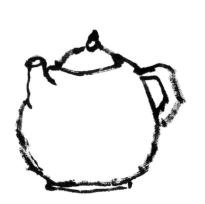

步骤一：用浓墨顿笔画出茶壶的基本型。

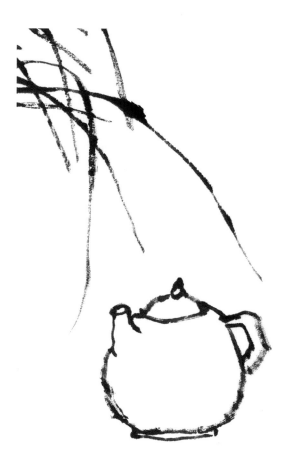

步骤二：用浓墨枯笔从画面的左上角画出下垂的兰叶。

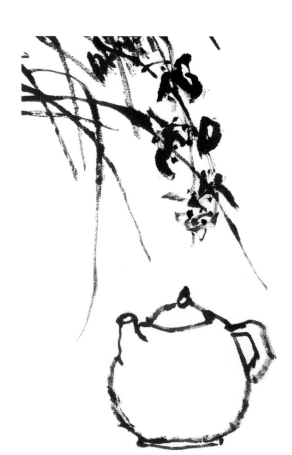

步骤三：用焦墨散锋枯笔画出花头，并点出花蕊。

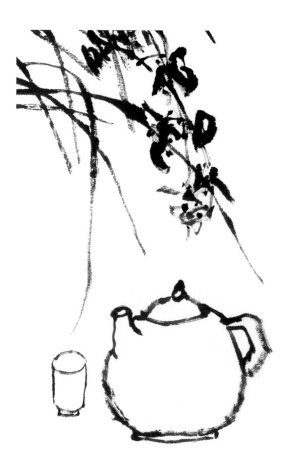

步骤四：用稍淡的浓墨在茶壶的左边添画茶杯，使画面更加丰富。

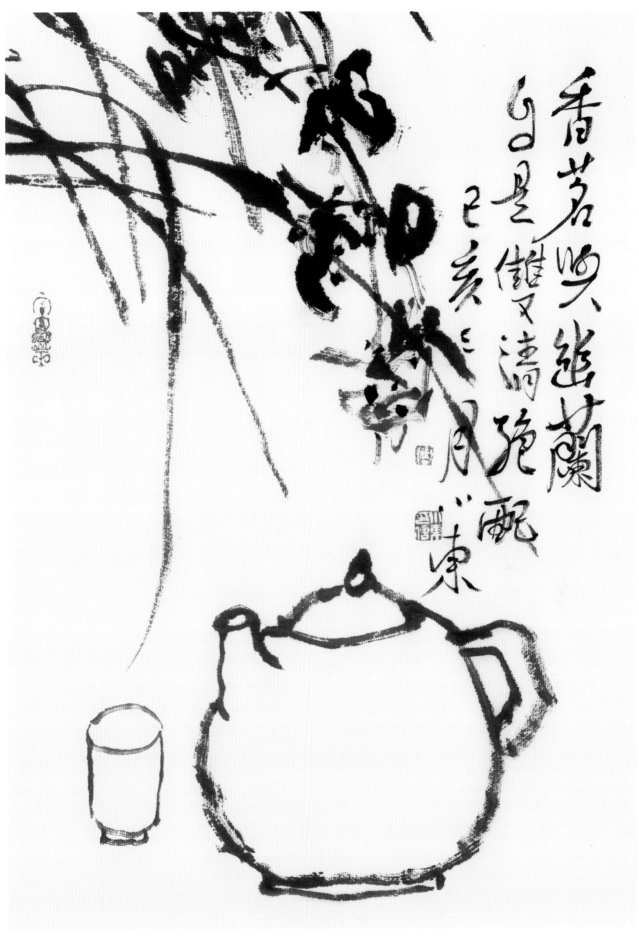

步骤五：最后题款、盖印，完成作品的创作。

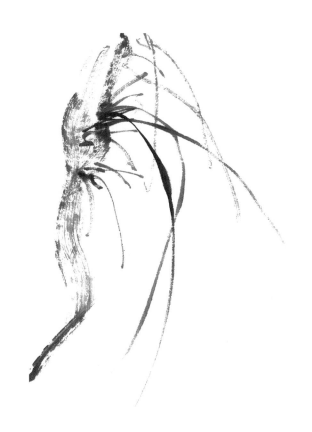

步骤一：先以淡墨干笔画出石头，此石头犹如幽谷峭壁。

步骤二：在石头上用浓墨画出下垂的兰叶。

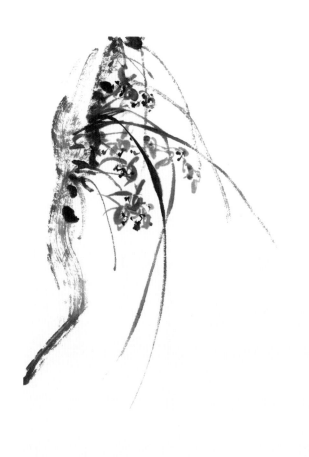

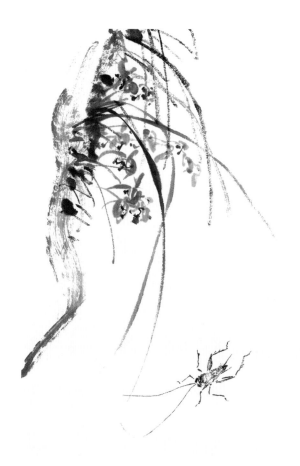

步骤三：用淡墨调石青画出三组花头，并用浓墨点出花蕊。注意大小、疏密的变化，不可平均。

步骤四：顺着兰花下走之势，在画面右下角添画一只蟋蟀。

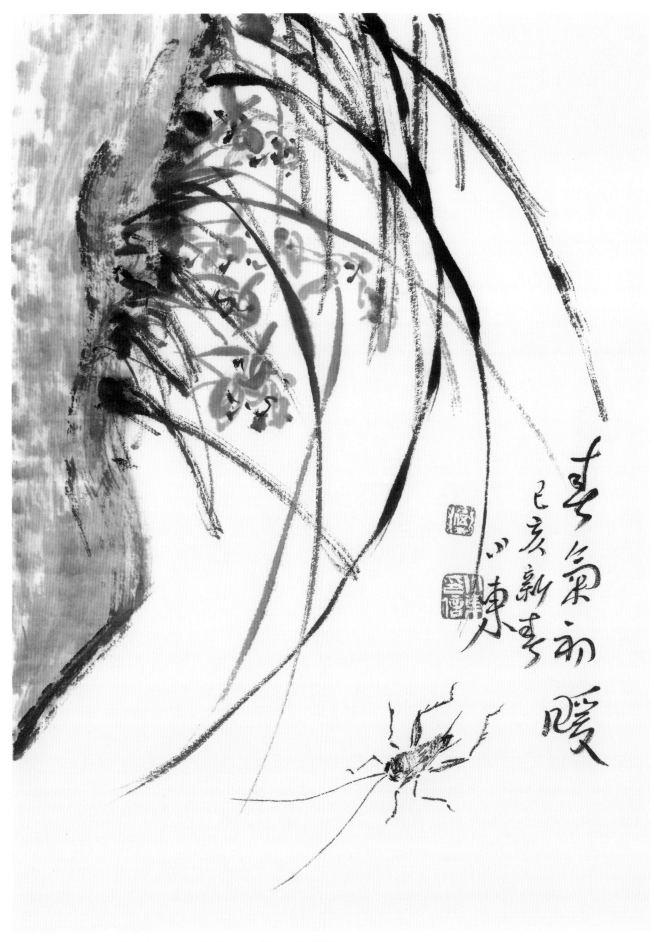

步骤五：用淡墨加少许石青染石头，最后题款、盖印，完成作品。

步骤一：先以浓墨在画面右边画出石头。

步骤二：用浓墨先后在画面的左边和石头的上方画出下垂的兰叶。

步骤三：用藤黄调石青加少许淡墨染石头，以淡墨调少许石青且笔尖蘸取少许曙红画出左边的花头。

步骤四：视画面的需要，在石头上方的兰叶处也添加几朵花头，用浓墨点出两组花头的花蕊。

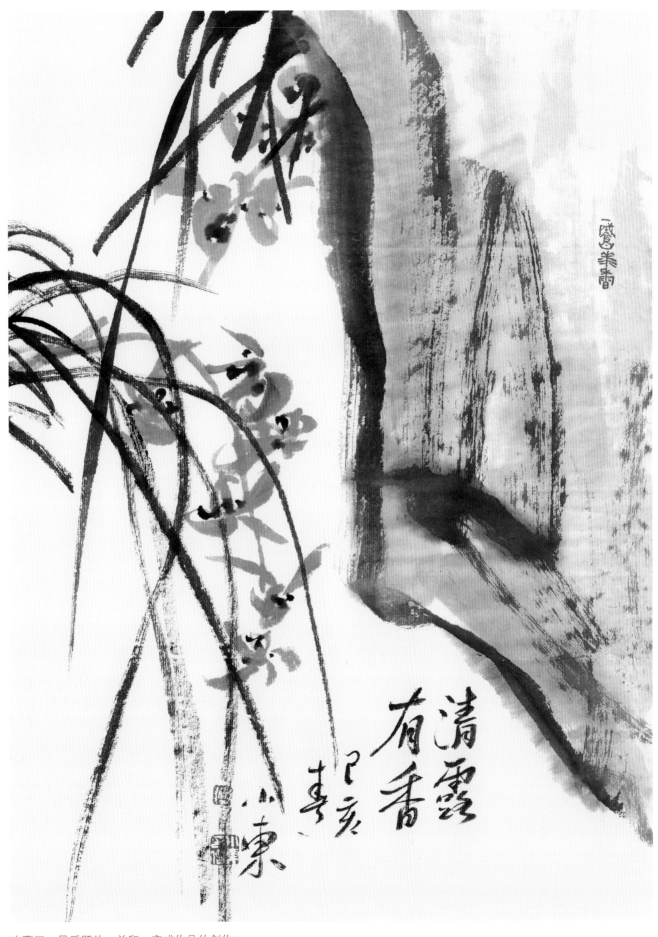

步骤五：最后题款、盖印，完成作品的创作。

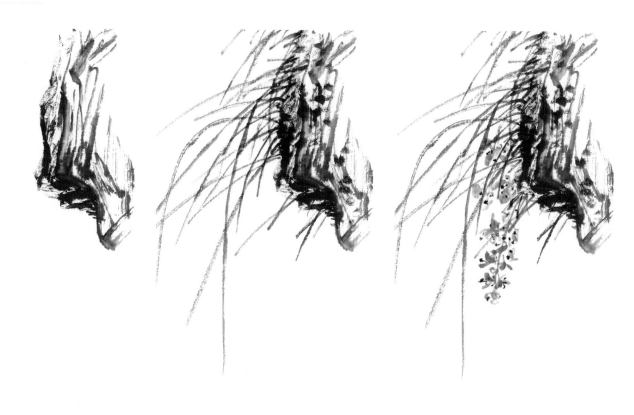

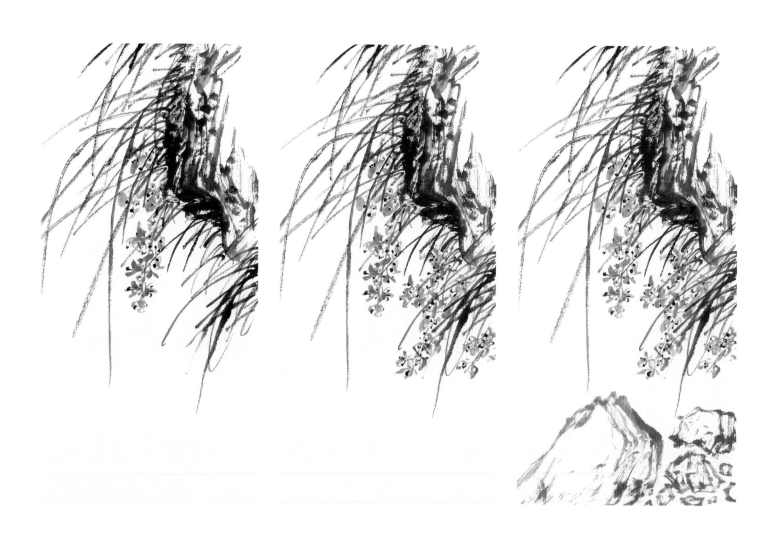

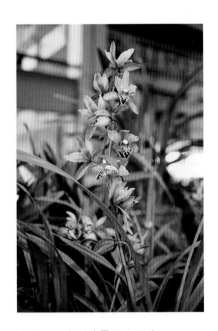

步骤一：先以浓墨画出石头。

步骤二：在石头上用浓墨画出兰叶，注意长短、疏密的变化。

步骤三：用胭脂调石青加少许淡墨画出花头，用浓墨点出花蕊。

步骤四：为使画面丰富，再继续添画兰叶。

步骤五：同样继续添画花头，使画面丰富，注意疏密的变化。

步骤六：在画面的下方添画溪水口上的石块。

步骤七：以赭石染石头和石块，用浓墨点出石块上的苔点，最后题款、盖印，完成画作。

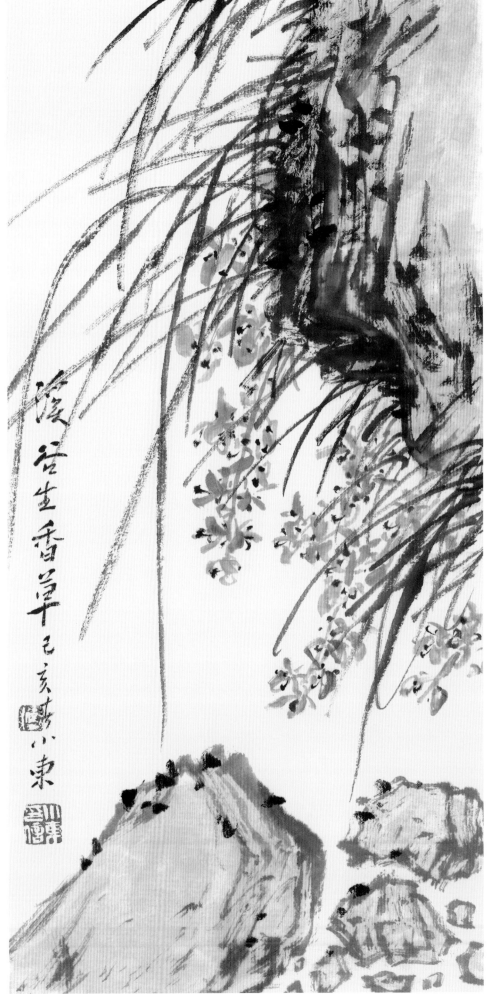

五、兰花范画与欣赏

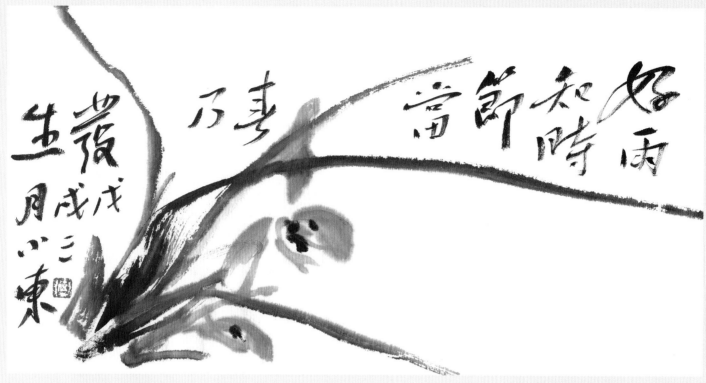

好雨知时节 当春乃发生　34 cm×66 cm　2018年

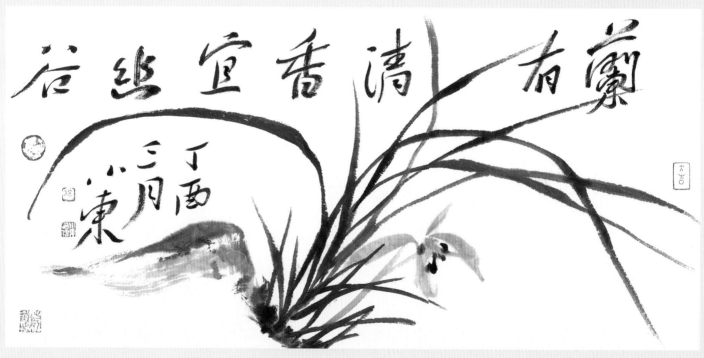

兰有清香宜幽谷　34 cm×68 cm　2017年

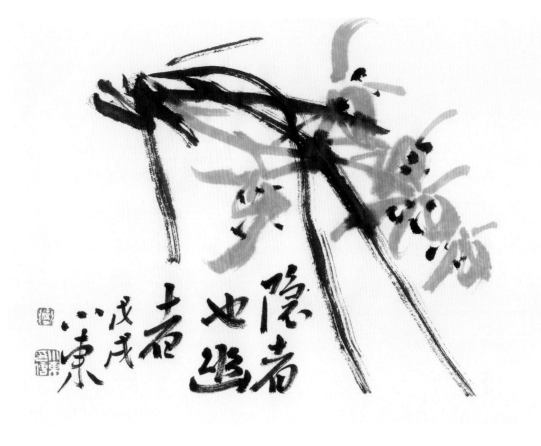

隐者也幽者　34cm×49cm　2018年

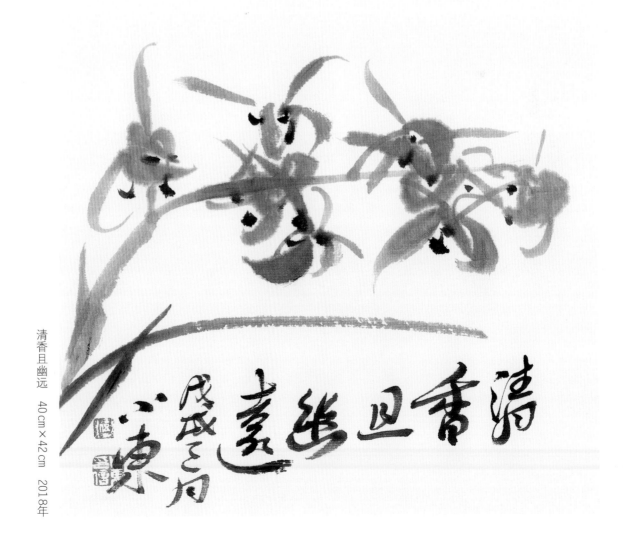

清香且幽远　40cm×42cm　2018年

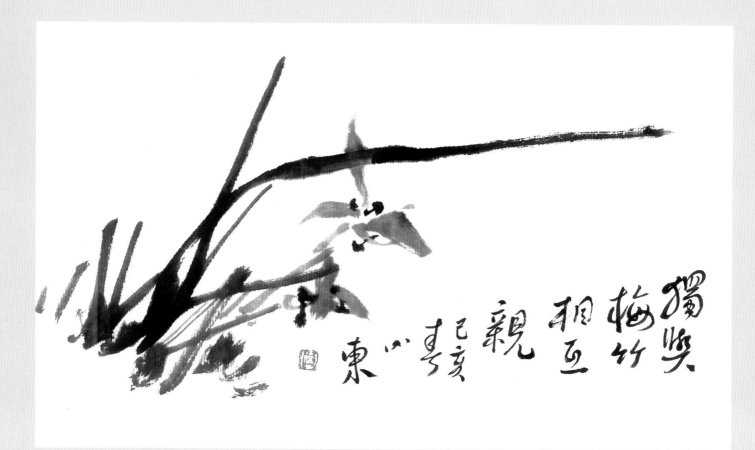

独与梅竹相互亲　29cm×50cm　2019年

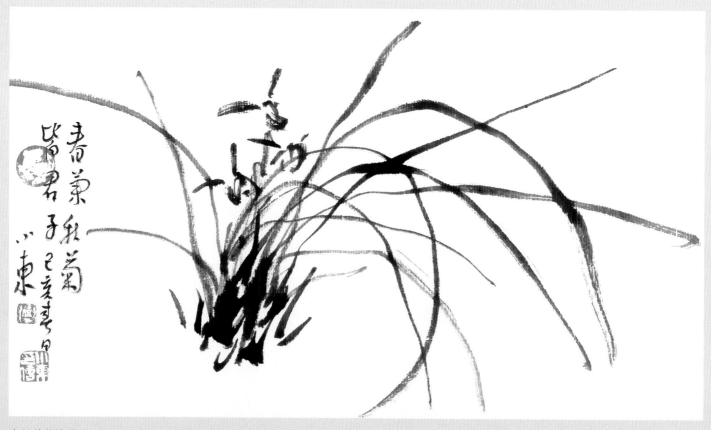

春兰秋菊皆君子　26cm×50cm　2019年

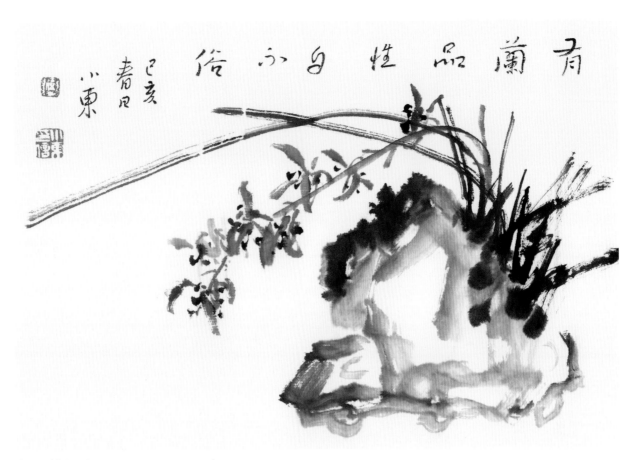

有兰品性自不俗　40 cm×58 cm　2019年

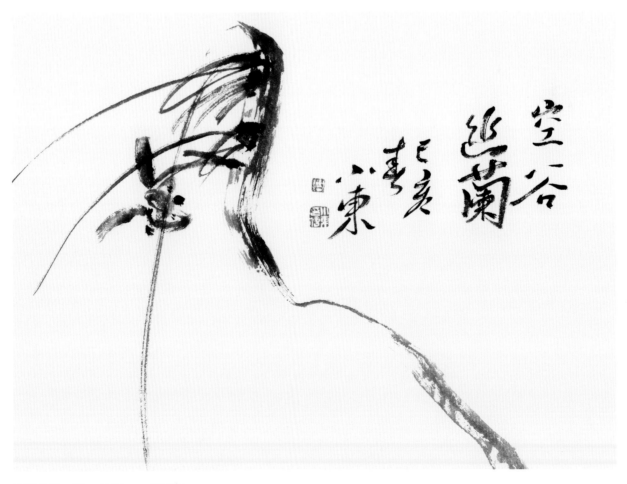

空谷幽兰　32 cm×43 cm　2019年

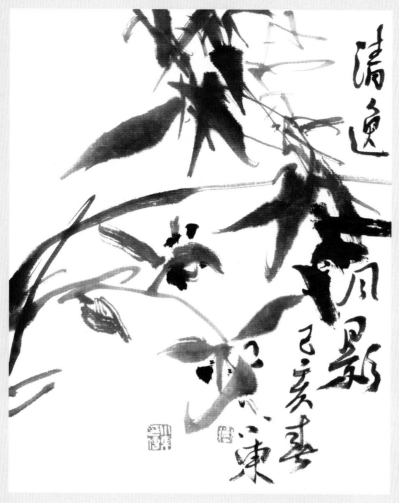

清逸风影 40 cm×34 cm 2019年

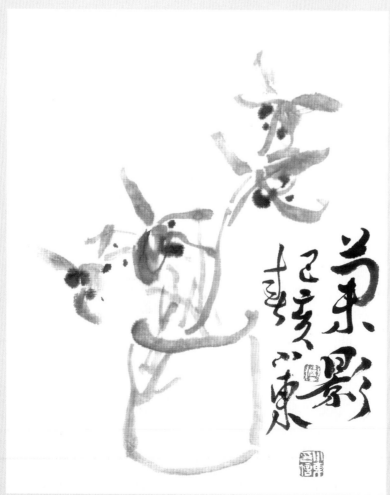

兰影 33 cm×28 cm 2019年

历代兰花诗词选

古风·孤兰生幽园

（唐·李白）

孤兰生幽园，众草共芜没。
虽照阳春晖，复悲高秋月。
飞霜早淅沥，绿艳恐休歇。
若无清风吹，香气为谁发。

咏兰

（元·余同麓）

手培兰蕊两三栽，日暖风和次第天。
坐久不知香在室，推窗时有蝶飞来。

种兰

（宋·苏辙）

兰生幽谷无人识，客种东轩遗我香。
知有清芬能解秽，更怜细叶巧凌霜。
根便密石秋芳草，丛倚修筠午荫凉。
欲遣蘼芜共堂下，眼前长见楚词章。

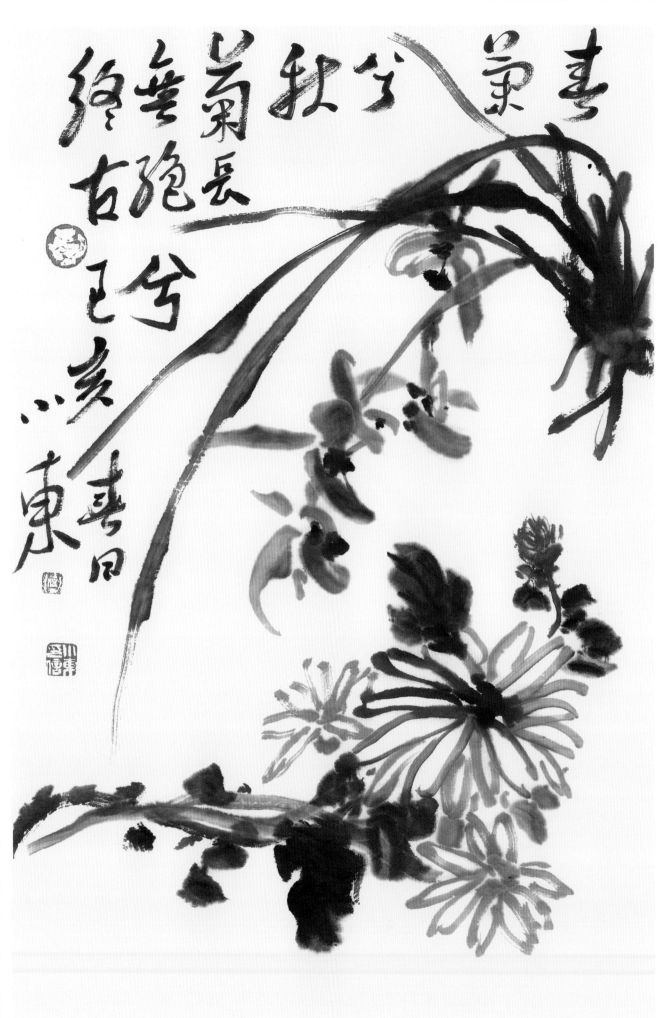

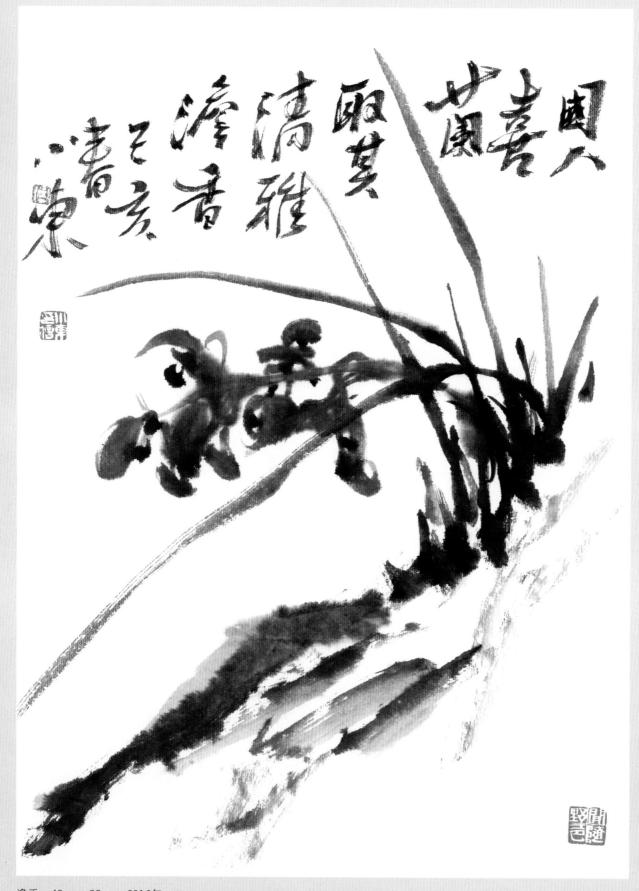

瀹香　43cm×32cm　2019年

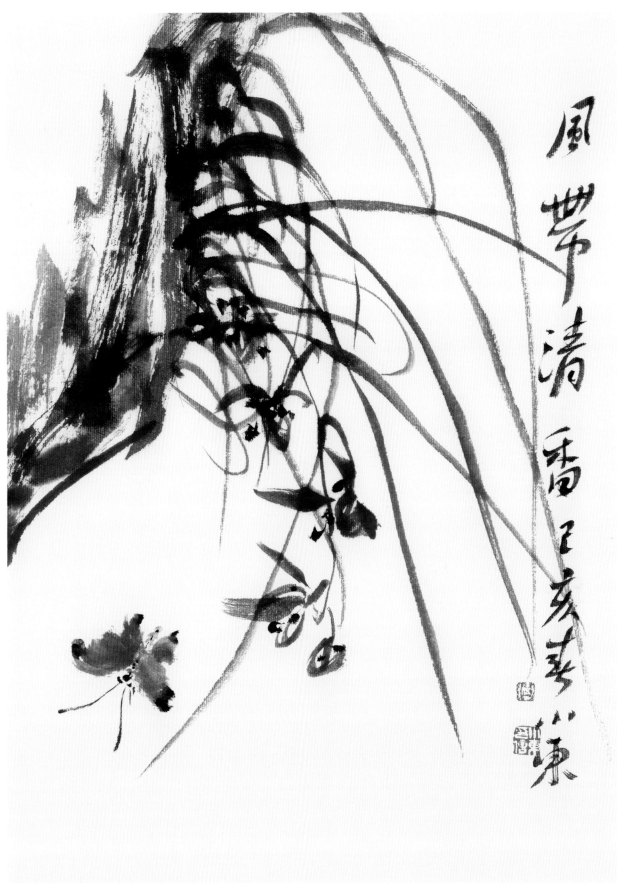

风带清香　43cm×32cm　2019年

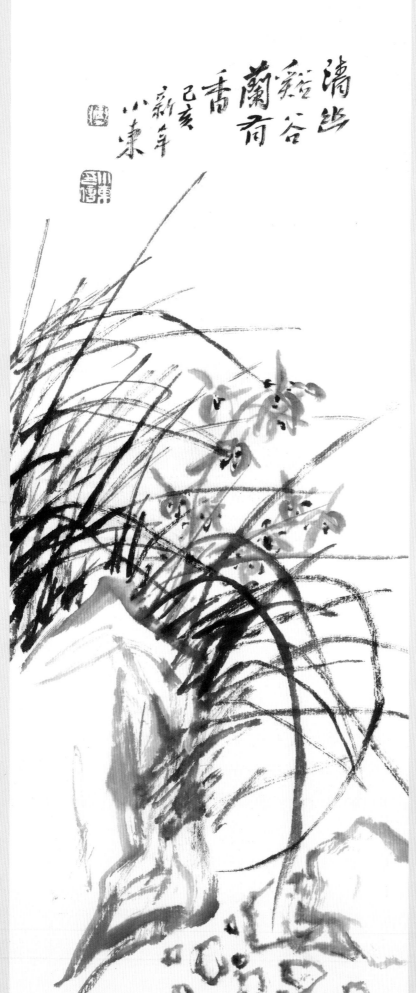

清幽谿谷兰三有香　68cm×28cm　2019年

历代兰花诗词选

兰花二首
（明·李日华）

燕泥欲坠湿凝香，楚畹经过小蝶忙。
如向东家入幽梦，尽教芳意著新妆。
懊恨幽兰强主张，花开不与我商量。
鼻端触著成消受，着意寻香又不香。

水墨兰花
（明·徐渭）

绿水唯应漾白苹，胭脂只念点朱唇。
自从画得湘兰后，更不闲题与俗人。

题画兰
（清·郑板桥）

身在千山顶上头，突岩深缝妙香稠。
非无脚下浮云闹，来不相知去不留。